自然萬象

教室佈置系列

7

佈置 〈part.2〉

自然萬象佈置【part.2】

　　繼教室環境設計系列之後，再度推出一系列提供教師、學生參考應用的教室佈置系列。前者有植物篇，後者則將植物的定義推廣為自然萬象，書中包括的範圍分為幾部份，即<u>花草植物</u>、<u>食物</u>、<u>天象</u>、<u>氣候</u>、<u>景象</u>；而每件作品都附有線稿、應用例、製作方法，深切地配合目前國小國中甚至高中的教室環境與製作需求。內容中所有製作物皆以<u>方便的材料</u>、<u>簡易的製作技巧</u>為主，輕鬆地製造出愉快的教學、學習環境。相信各位老師與同學在參考本書的同時，便可以想出屬於自己的快樂天堂了。

活用小建議

教室佈置有效要訣：

1. **材料**簡單、製作方便、省時又省力。

2. **色彩**搭配與學習風氣息息相關。

3. 製造**主題式環境**，達到平衡的效果。

材料選擇：

1. 窗戶－卡點西德

2. 壁報－紙類環保類、金屬類、多媒材等視主題而定。

3. 利用保麗龍或珍珠板作多層次搭配。

色彩選擇：

1. 類似色與對比色

ex:

2. 寒色與暖色系

ex:

3. 高彩度與低彩度

ex:

4. 明度參考表

高明度	中明度	低明度
具有積極、快活、清爽、明朗的感覺。適合表現輕快、開朗、親切、華麗的畫面。	具有柔和、幻想、甜美的感覺。適合表現高雅、古典、奢華的畫面效果。	具有苦悶、鈍重、明瞭、暖和的感覺。適合表現陰沈、憂鬱、神祕、莊重的畫面效果。

主題式環境：

例如：

1. 抽象
2. 人物
3. 動物
4. 兒童教育
5. 生活情節
6. 校園主題
7. 節慶
8. 環保
9. 花藝
10. 童話故事

等等

（可參考教室環境設計1～6）

　　老師與學生可利用本書中所附之線稿來進行教室的佈置，同時讓小朋友們養成分工合作的好習慣，培養群育和美育，並讓師生們在製作過程中營造出良好的關係與默契。

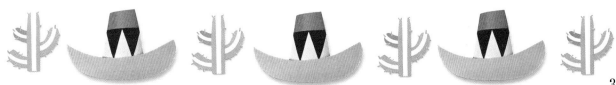

目 錄

自然萬象佈置

▲ **工具材料的使用** P.6～P.7

▲ **基本技法** P.8～P.13

▲ **實用邊框** P.14～P.21

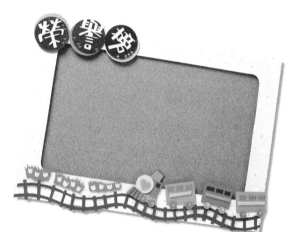

1. 字型表現

2. 簡易小框框、留言板

3. 慶生表、月計畫表、
 年度大事表、課表

4. 告示牌、指示牌與門牌

▲ **單點應用小造型** P.22～P.31

1. 昆蟲

2. 動物

3. 人物

4. 生活用品

5. 外星

6. 食物

▲ **線稿應用** P.56～P.59

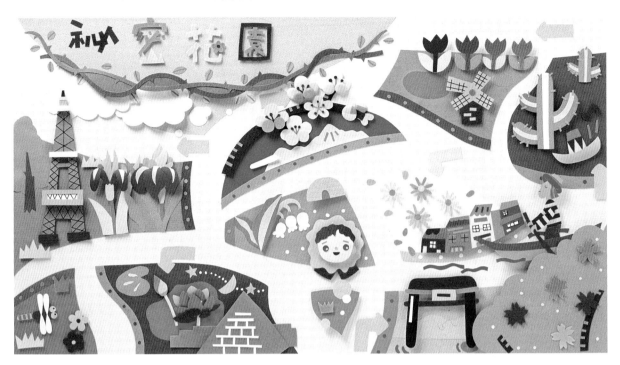

▲ **祕密花園**
P.32

1.各國國花 　2.garden 　3.應用實例－邊框
4.應用實例－標語設計 　5.應用實例－公佈欄

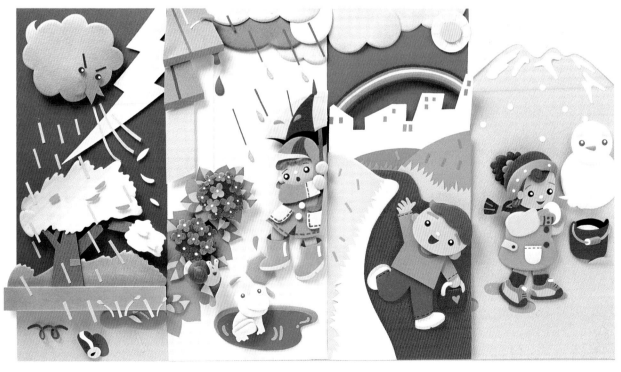

▲ **天氣與星象**
P.44

1.氣候 　2.未來世界 　3.應用實例－邊框
4.應用實例－標語設計 　4.應用實例－公佈欄

描圖紙

圓規

圈圈板

■工具的使用方法與祕訣

剪　刀> 剪裁必備的工具。

刀　片> 利於切割紙類，但須小心使用；其中刀片之刀鋒分有30°與45°之刀片，本書一律使用30°之刀片。

圓規刀> 專用於切割圓形的器具。

圓　規> 此為畫圓形的方便工具。

打洞器> 可以打出圓形紙片或鏤空的小圓。

無水原子筆> 可用於描圖、作紙的彎曲等。

樹　脂> 最基本的黏貼工具。

相片膠> 利於紙雕時的黏貼。

雙面膠> 黏於紙張之間的便利用具。

立可白

無水原子筆

泡綿膠

雙面膠

打孔器

豬皮擦

噴膠

相片膠

保麗龍膠

白膠

保麗龍

珍珠板

思高™牌
特級萬能噴膠

Super
77
Spray
Adhesive

HIGH COVERAGE
HIGH TACK
MULTIPURPOSE

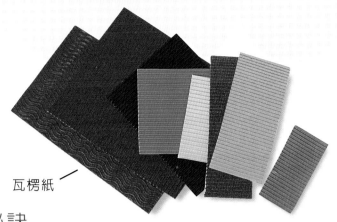

瓦楞紙

■材料的使用方法與祕訣

泡棉膠＞可用來墊高、使之凸顯立體感的黏貼工具。

保利龍膠＞專用於黏貼保麗龍與珍珠板。

噴　膠＞便於大面積紙張的黏貼。

豬皮擦＞可將溢出的膠水擦掉。（最好待乾後再擦拭）。

圈圈板＞可用於畫圖。

紙　類＞美術紙中使用較普級的有書面紙、腊光紙、粉彩紙、丹迪紙。

保麗龍＞可製造出立體層次感。

珍珠板＞有各種厚度的珍珠板，可用於墊高時的工具。

描圖紙＞可用於描圖、也可以作翅膀等半透明性質的表現。

瓦楞紙＞利用瓦楞紙的紋路來作各種巧妙的變化。

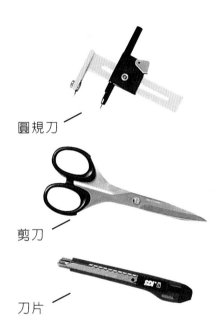

圓規刀

剪刀

刀片

美術紙

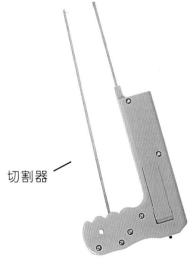

切割器

 ### 基本描圖 〈一〉

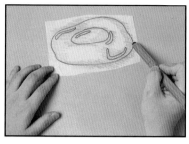
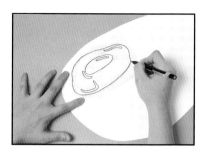

1 描圖將圖型描繪於描圖紙上，翻至背面，以黑色鉛筆塗黑。

2 再翻回正面，置於色紙上，同時再描繪一次。

3 拿起描圖紙，即發現剛描下的圖型已經覆印在色紙上了。

 ### 基本描圖 〈二〉

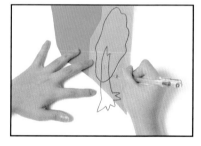

1 描圖一描下線稿，並預留出黏貼處，如圖所示紅△處。

2 覆於色紙上，以無水原子筆描劃樹輪廓。

3 色紙上繪出現壓痕，沿著壓痕剪下即可，亦不易弄髒。

 ### 基本描圖 〈三〉

1 以2B的筆劃出圖形，並預留黏貼出，如圖所示紅△處。

2 翻至背面再描一次。

3 剪下後翻回正面，即為所需的圖案。（有鉛筆覆印線的為反面，如此正面的圖案才不易在覆印過程中弄髒。）

 ## 紙雕技法〈一〉—摺曲

1 剪下樹葉的形狀。用刀背在中間劃一道摺線。

2 用粗的筆桿作彎曲。

3 最後再將摺線部分凸出即完成。

 ## 紙雕技法〈二〉—壓凸

1 利用圓規畫出一圓形。

2 利用圓頭筆在紙的邊緣壓劃。

3 翻回正面後，即為一半立體的圓形。

 ## 紙雕技法〈三〉—彎弧

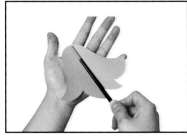

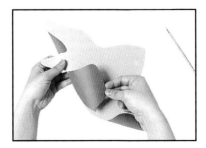

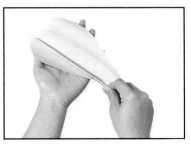

▲ 蒂頭的部份可利用筆桿作出弧形後，背部黏塊泡棉，增加立體感。

▲ 以紙雕的技法彎曲葉片，做出半立體的感覺。

▲ 劃出摺線後，用圓桿彎出弧狀後，再凸出摺線即完成半立體的葉片。

 ## 黏法〈一〉—白膠、相片膠

相片膠快乾與強力黏性應
泛用於紙雕技法，而白膠
容易購買且用途很廣。

 ## 黏法〈二〉—雙面膠

1 用寬面的雙面膠黏於紙
張背面。

2 描圖於正面，剪下。

3 將背面的膠撕起即可。

黏法〈三〉—泡綿膠

將泡綿膠黏成塊狀，黏於背
面，貼越多層，表現出的層次
感越明顯。

 上色

1 **立可白** － 可用於點綴亮點，如星星、眼睛、花朵中心等。

2 **簽字筆** － 黑色的簽字筆適用眉毛、眼睛的繪製。

3 **色鉛筆** － 利用色鉛筆劃出的紋路，適用表現於衣服上的花紋、縫線等，另外表現於臉部如腮紅，感覺也顯得活潑。

4 **泫染** － 可先在圖畫紙或水彩紙上以彩色墨水或水彩泫染漸層，可讓造型的立體感、層次感更明顯。

5 **麥克筆** － 利用彩色的麥克筆，可做多方面的配合，省去剪貼時間，直接用麥克筆劃出色彩，如葉子。

6 **粉彩** － 粉彩在佈置方面使用的較少，如腮紅、花葉、雲朵等，塗抹時要均勻的劃圓，才會有漸層暈開的效果。

上字〈一〉—列印

利用電腦打字做出字體後列印出來,並逐次放大。

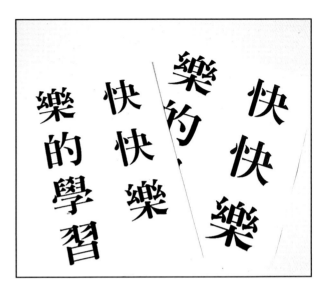

1 在放大的紙上用圓規劃出圓形。

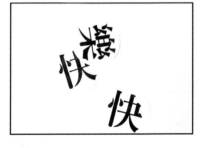

2 剪下後,可貼在有背景的任何佈置上。

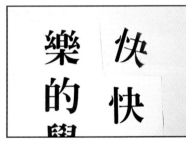

3 或將字體的部份剪下亦可。

上字〈二〉—單色字

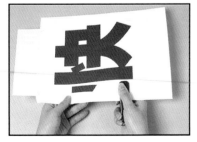

1 以電腦印字後影印放大至所須大小,在下方墊上色紙並訂住四角。

2 訂住四角後剪下或以美工刀割下。

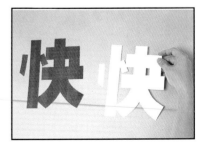

3 完成,此為最簡便的方法,分開的筆劃易掉,要小心收好。

▲黑稿部份

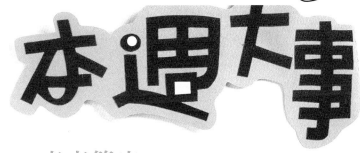

▲完成

⬛ 上字〈三〉—麥克筆字

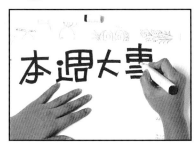

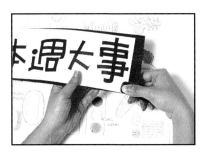

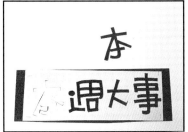

1 以麥克筆字體在廢紙上寫出所須的字句。

2 將色紙置於後方並訂住四角固定。

3 ——以刀片割，可貼於另一色紙上。

⬛ 上字〈四〉—多色字

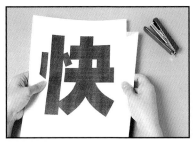

1 將色紙貼出簡易的幾合形，並將二張色紙黏貼在一起。

2 在色紙上訂上字體，並剪下。

3 剪下後呈現的視覺效果。

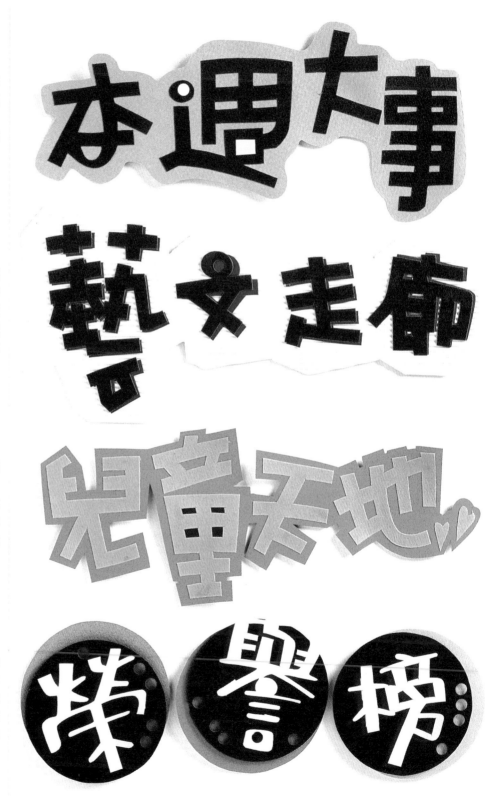

實用邊框 Natural 自然萬象佈置

字形表現

〈做法參考P.13〉

▲ **本週大事**－用對比、互補色，並在「週」字上使用了白色點，使字體顯得有律動感。

▲ **藝文走廊**－本標題字加上深藍色字錯開作出陰影的效果，並利用瓦楞紙墊於下方，製造不一樣的質感。

▲ **兒童天地**－此標語的製作較簡單，在割下黃字後，再貼上綠紙，約離字體1～2cm，依循剪下。

▲ **榮譽榜**－在紅色圓紙上的邊緣利用打洞機隨意的打幾個洞，並貼於墊有泡棉膠或珍珠板的綠色圓色塊。

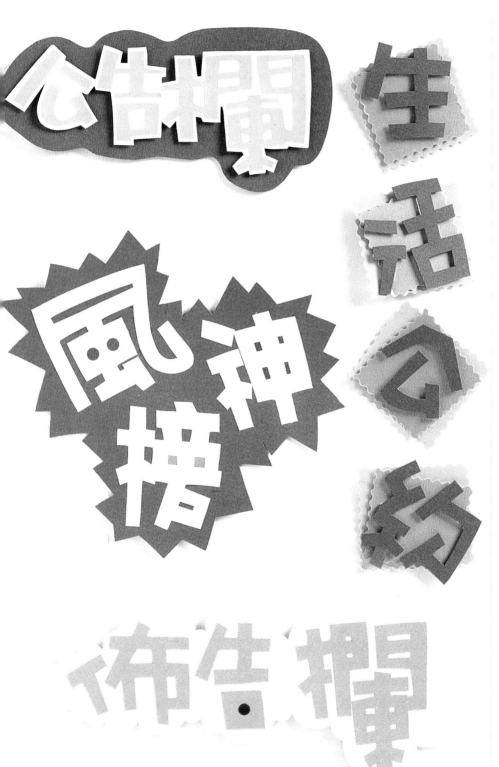

▲　公告欄－字體在貼上白紙後距1cm剪下，貼在深咖啡色紙上，隨意的剪出圓弧的邊緣。

▲　風神榜－依字意來作加強，可在邊緣剪出鋸齒狀，使標語更聳動。

▲　生活公約－在字體剪下後，於背面貼泡棉膠，貼於土色方塊上，再於土色方塊後貼泡棉膠，貼上綠色方塊。在黏上板子時，可變化它們的方向，會變得更活潑。

▲　佈告欄－在字體剪下後，貼於黃色色紙上，再剪出雲朵的樣子。（可翻至背面，於邊緣滾出圓邊，增加立體感。）

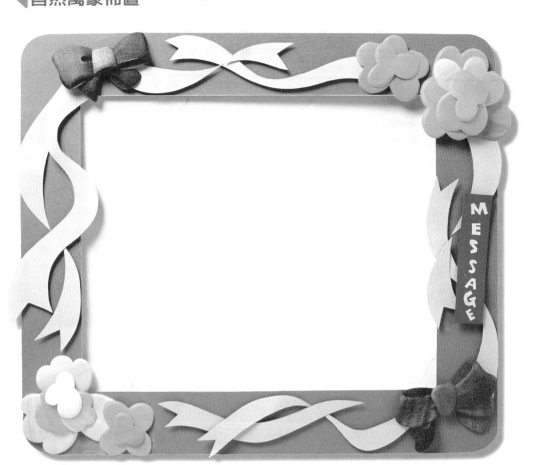

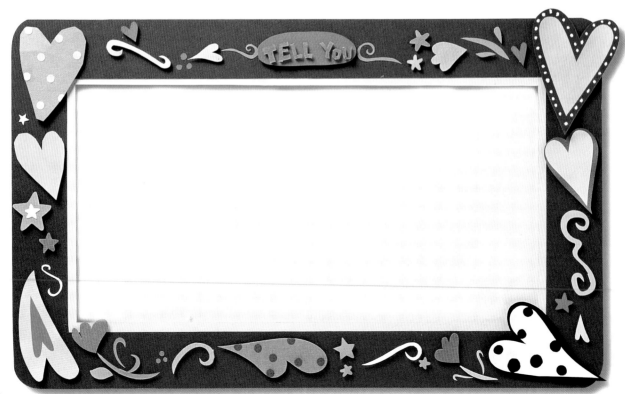

此部份包括由前一單元字型標語和邊框所組成的留言板、公佈欄、備忘錄等等的實用邊框。以西卡紙或紙板為框板，在上方可變化出各種意想不到的效果。

教室備忘錄

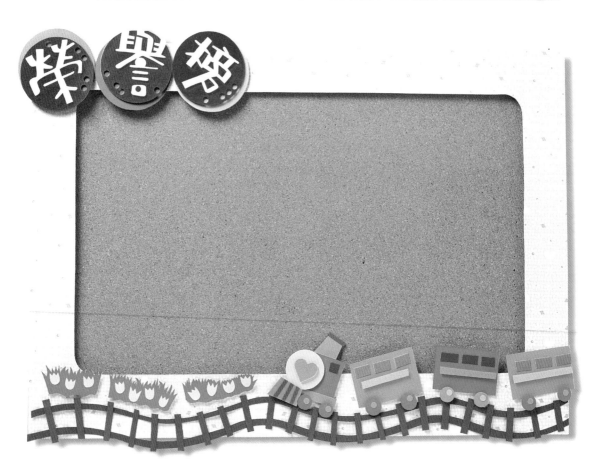

榮譽榜

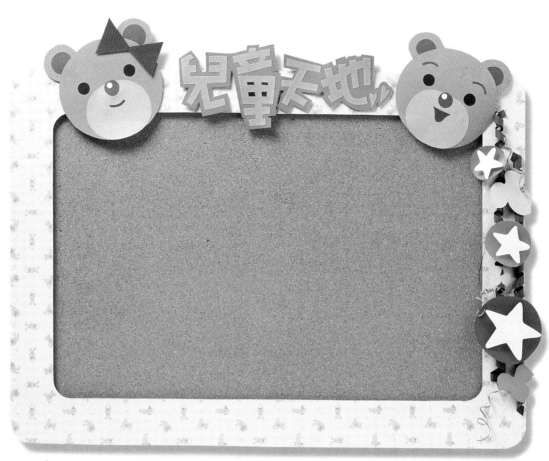

兒童天地

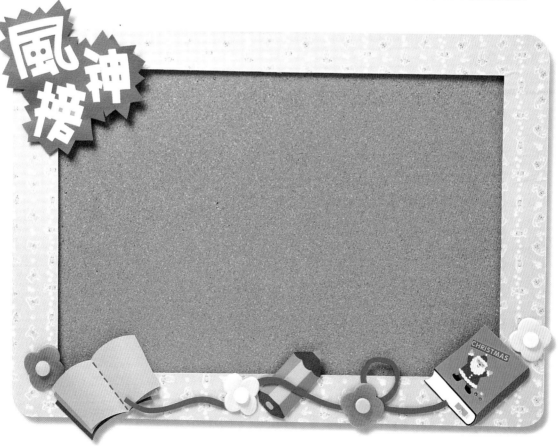

風神

搨

月計畫表、年度大事表
慶生表、課表

此部份作品，除了使用學生用品作造型外，活潑的色彩為畫面相信一定會吸引著小朋友們的目光。

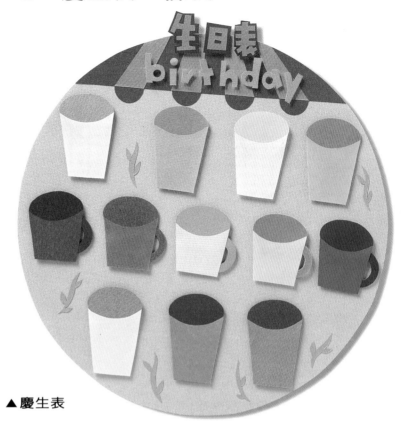

▲ 慶生表

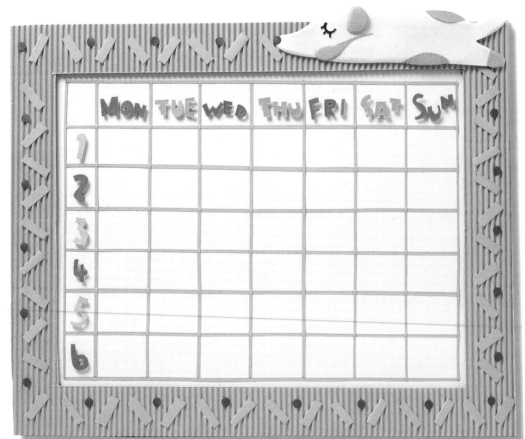

▲ 課表

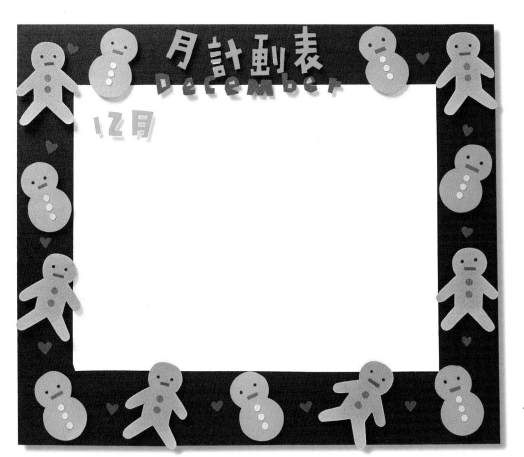

▲月計畫表

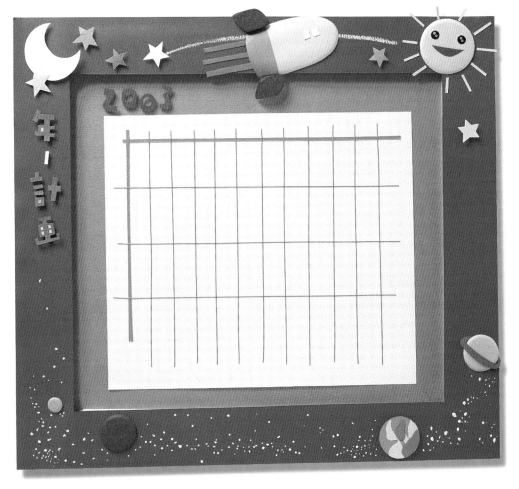

▲年度大事表

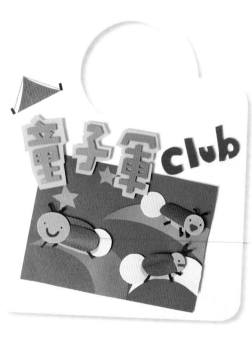

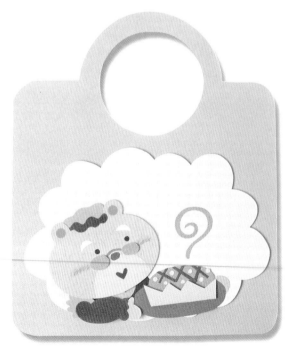

此部份皆以可勾掛的門牌型式來表現各種告
示、指示牌，可用來告示此班級的現況、課
程與指示位置的功能。

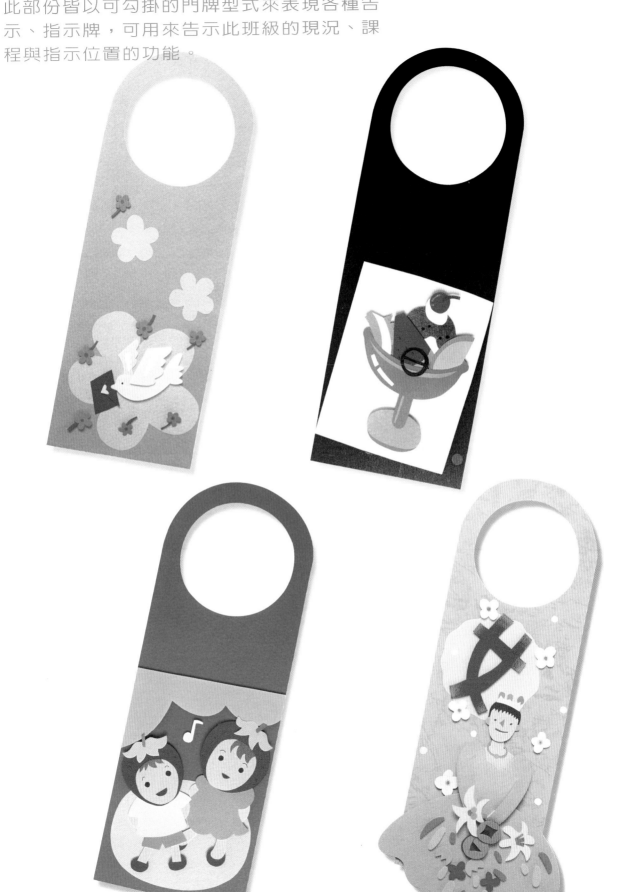

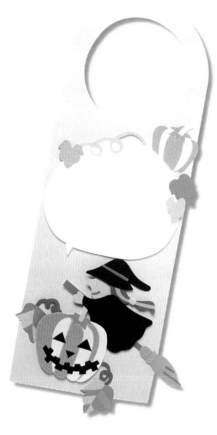

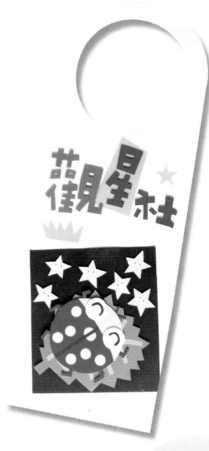

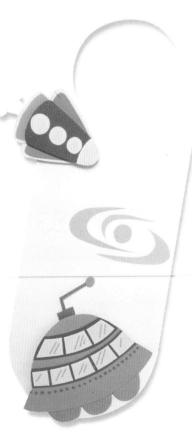

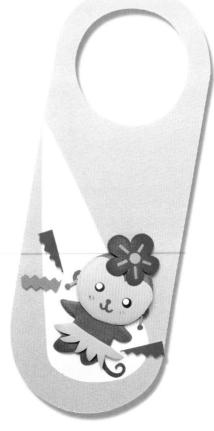

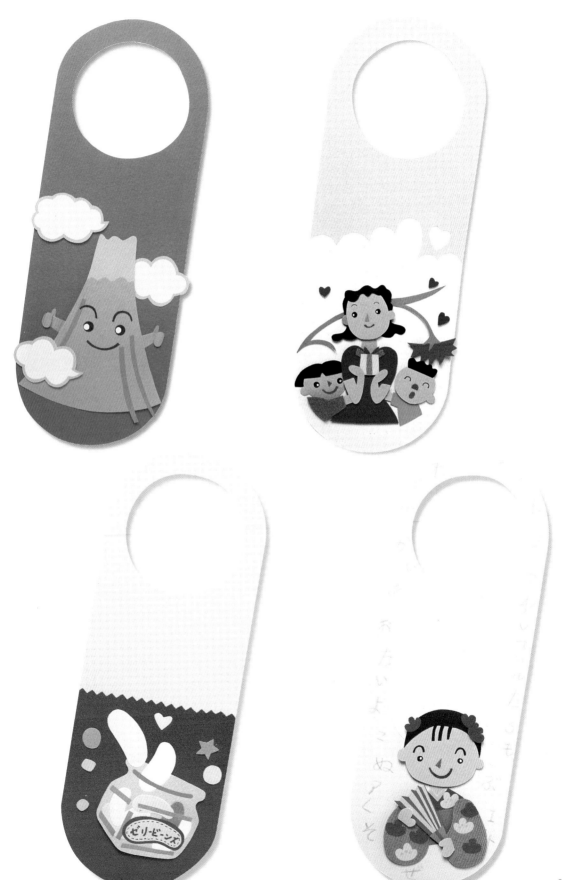

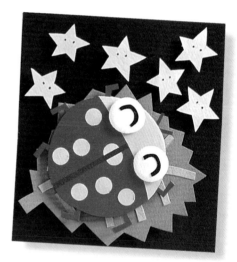

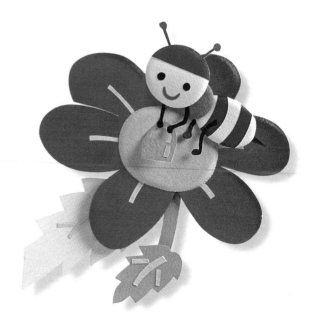

動物

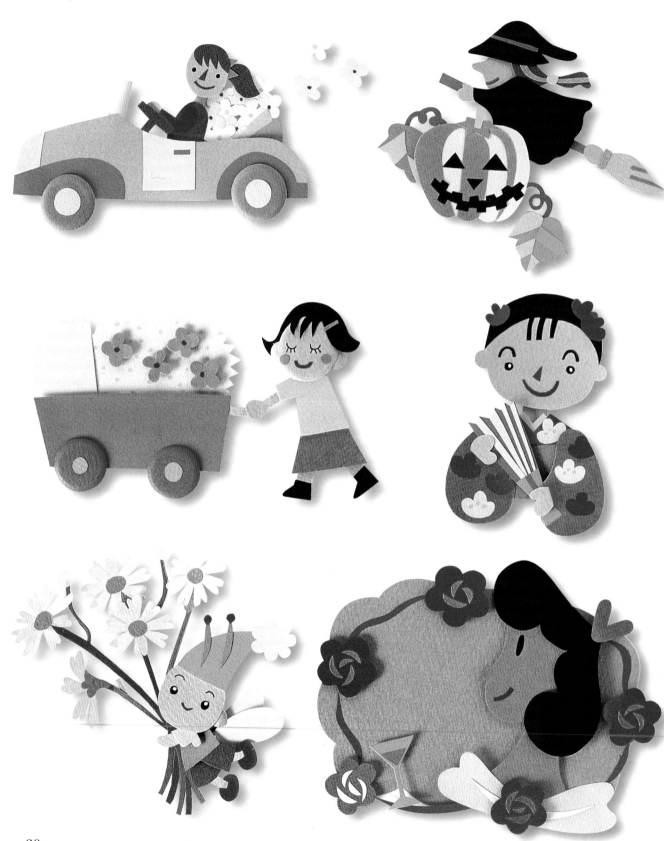

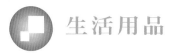
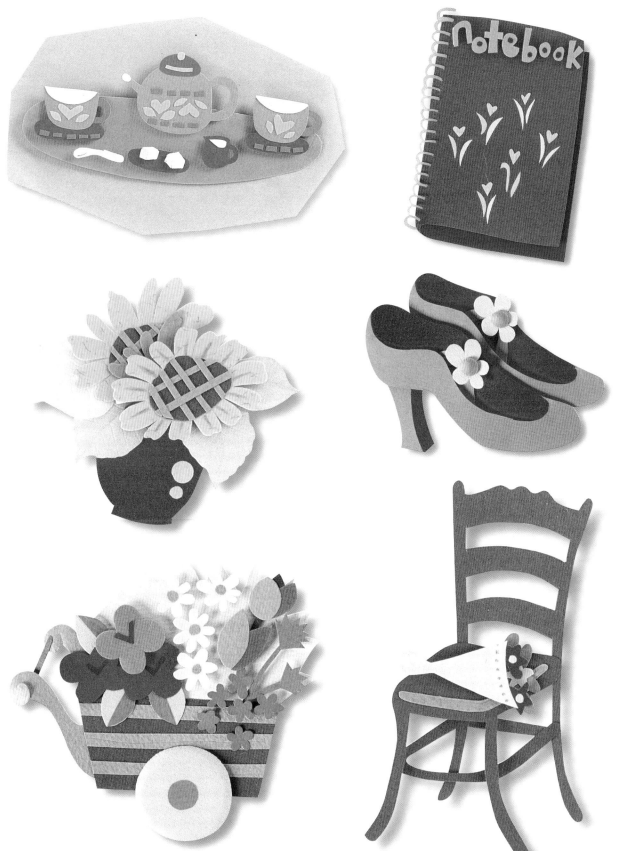

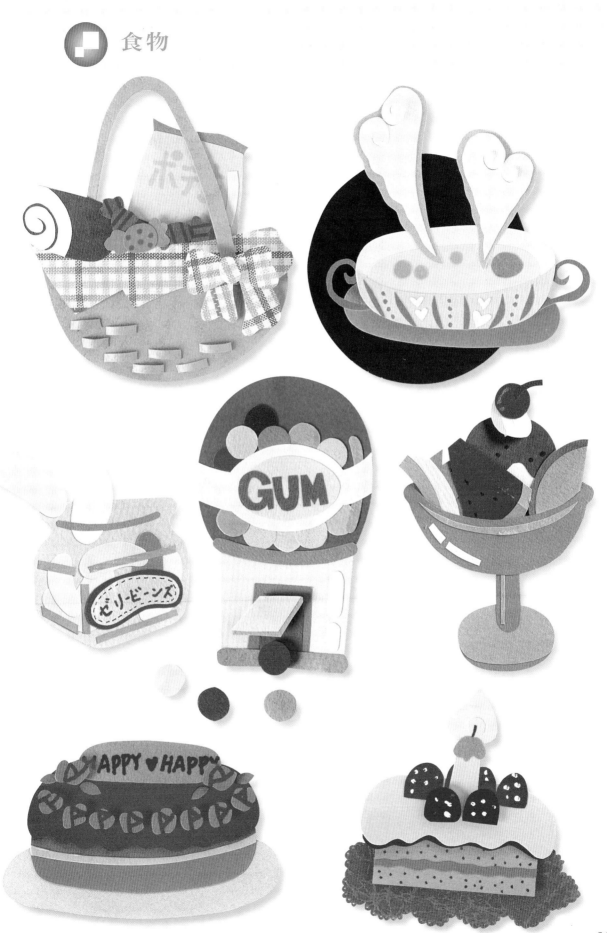

由 於內容包涵教育性且多樣化，適用對象廣泛，唯作法較繁雜，可由導師指導學生們 "分工合作" 一步步完成，藉此也可

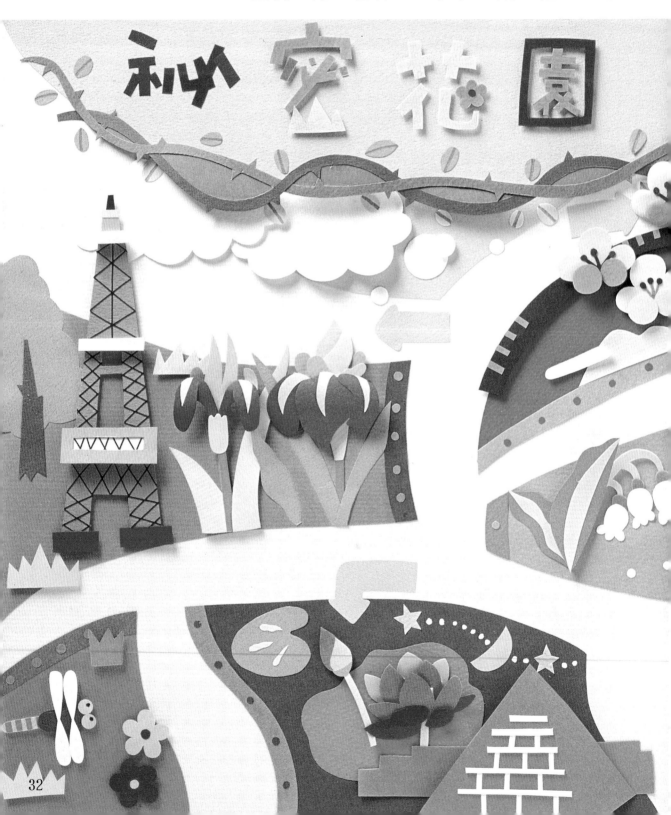

培養同學們的群育；亦可作為海報式的作品，其標題可為"培養國際觀，放眼看天下。"也可作為園藝社的社團佈置。

線稿
參考P57

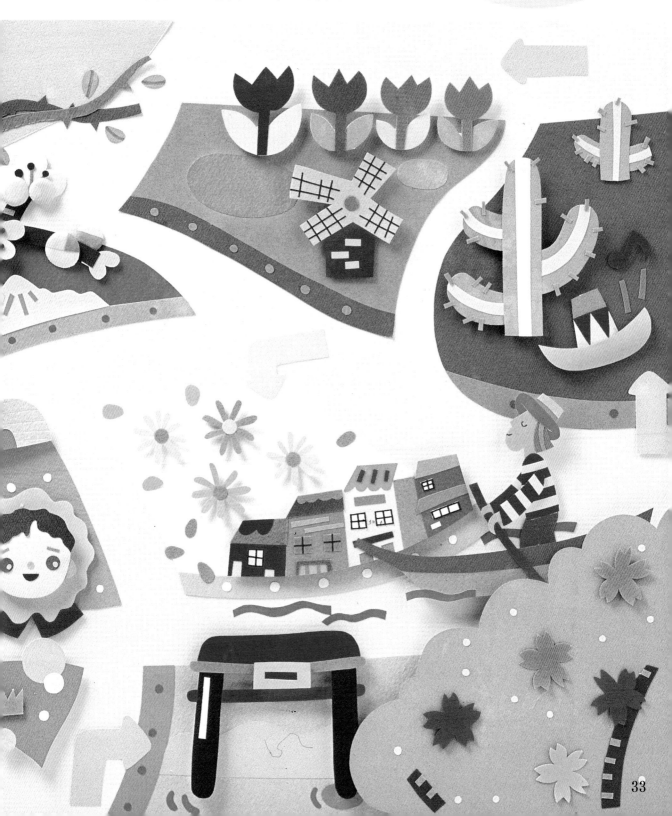

33

 製作重點示範

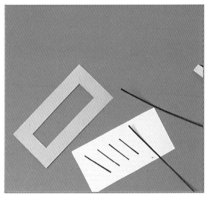

1 鐵塔以長條狀的直線，依線稿所亦貼於鐵塔上。

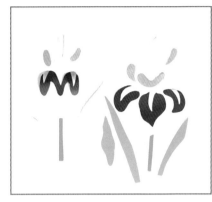

2 鳶尾的分解製作。

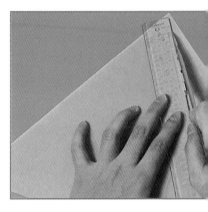

3 金字塔的立體感－以刀背劃於虛線摺出角度，並貼出磚塊造型。

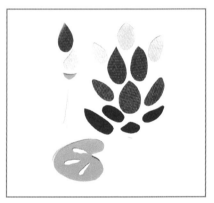

4 蓮花的分解製作。

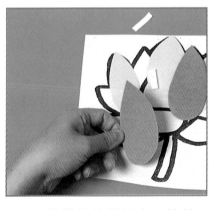

5 蓮花的花瓣組合－依線稿所示黏上花瓣，以泡棉膠黏出層次感。

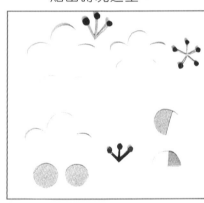

6 花的分解製作。

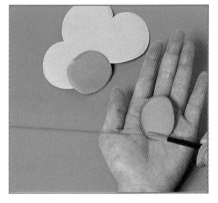

7 梅花的花瓣以滾圓邊的方式製作。

8 鈴蘭的分解製作。

9 南斯拉夫人物背面可貼上珍珠板來墊高。

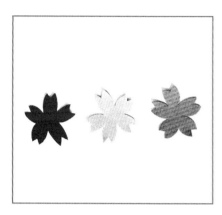

10 櫻花的基本造型。

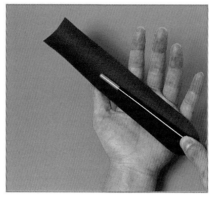

11 圓柱彎出弧狀，使其看起來有立體感。

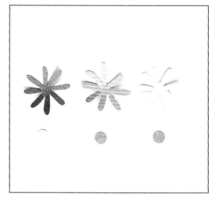

12 菊花的分解製作。

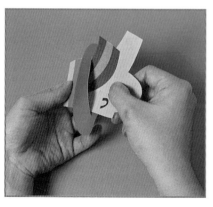

13 在帽子中割出一道切線，把人頭插入切線中即完成頭部。

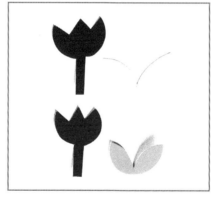

14 鬱金香的分解製作。

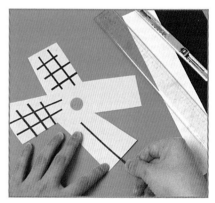

15 風車的扇葉部份亦與步驟1相同。

16 仙人掌的分解製作。

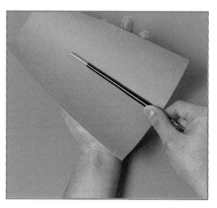

17 墨西哥帽可分2部份製作，並彎出弧度，使其更立體。

18 將各部份一一完成再貼於板上組合。

各國國花

（依比劃順序）

大馬土革－月季	西班牙－康乃馨
土耳質～鬱金香	列克敦斯登－黃百合
日本－櫻花	衣索比亞－海芋
中國－牡丹	沙烏地阿拉伯－金棗
中華民國－梅花	希臘－橄欖花
巴西－嘉德利亞蘭	利比亞－矮石榴
巴拿馬－鴿子蘭	宏都拉斯－康乃馨
巴拉圭－茉莉	阿拉伯聯合大公園－孔雀草
巴基斯坦－素馨	委內瑞拉－三星蘭
巴巴多斯－番蝴蝶	法國－鳶尾
厄瓜多－白玉蘭	芬蘭－鈴蘭
比利時－虞美人or牡鵑	波蘭－三色堇
丹麥－睡蓮	阿根廷－雞冠刺桐
加彭－火熖木	坦尚尼亞－丁香
加拿大－糖楓	孟加拉－睡蓮
古巴－百合	阿富汗－鬱金香
以色列－齊墩果	突尼西亞－素馨
尼泊爾－牡鵑	南非－帝王花
尼加拉瓜－蝴蝶薑	美國－月季
瓜地馬拉－捧心蘭	迦納－海棗
多明尼加－桃花心木	英國－薔薇
印尼－婆羅洲素馨	南斯拉夫－鈴蘭
印度－蓮花	保加利亞－玫瑰
伊朗－月季	玻利維亞－向日葵
伊拉克－月季	俄羅斯－向日葵
匈牙利－天竺葵	東埔寨－杏
	泰國－睡蓮

馬來西亞－朱槿
埃及－睡蓮
烏拉圭－山楂
馬爾地－矢車蘭
馬達加斯加－旅人蕉
挪威－歐石楠
哥斯大黎加－嘉德利亞蘭
哥倫比亞－嘉德利亞蘭
秘魯－向日葵
海地－大王椰子
紐西蘭－桫欏
敘利亞－月季
越南－竹類
捷克－椴樹
梵諦岡－地中海百合
智利－野百合
斐濟－朱槿
菲律賓－茉莉
斯里蘭卡－蓮花
荷蘭－鬱金香
葉門－咖啡
瑞典－歐洲白臘樹
瑞士－薄雪草
奧地利－薄雪草
葡萄牙－薰衣草
義大利－雛菊
聖馬利諾－仙客萊

愛爾蘭－白三葉草
獅子山－油椰子
塞內加爾－鳳尾蘭
新加坡－萬代蘭
墨西哥－仙人掌
德國－矢車菊
黎巴嫩－雪松
緬甸－紅心丹花
摩納哥－石竹
賴比瑞亞－黑胡椒
澳大利亞－金合歡
盧森堡－月季
薩爾瓦多－絲蘭
韓國－木槿
羅馬尼亞－薔薇
蘇丹－朱槿
蘇格蘭－薊花

garden

花園

此幅以英文字體來作變化,將花朵攀上英文字組合成一幅瑰麗的佈置,彷彿身在花園裡上課唱和,好不熱鬧。

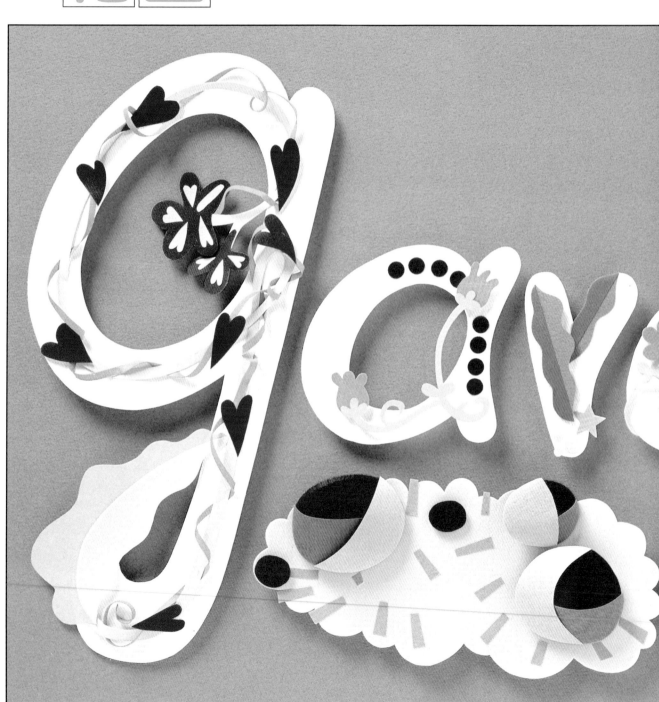

適用小叮嚀

適用於園遊會／實習商店背景佈置、
園藝社的社團佈置、
英文／美語教室的佈置等。

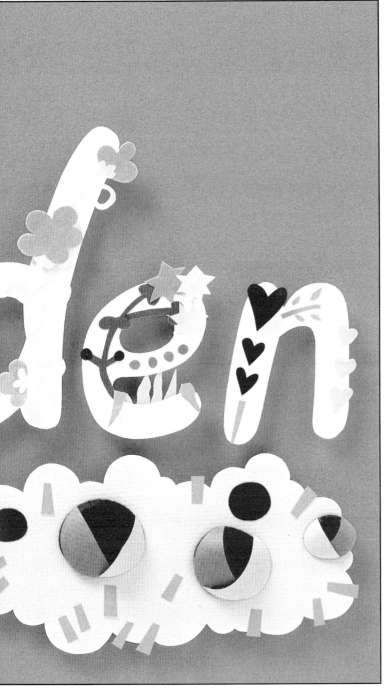

製作重點示範

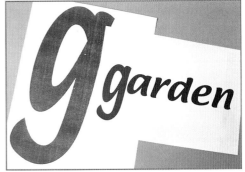

1 字體製作－電腦打出garden
字體，列出後影印放大至需要
的大小。

2 裁出等寬的細長條色紙，繞於
線狀色紙上，宜邊繞邊上膠以
固定。

3 玫瑰花的製作－先在圓形深桃
色的底紙背面滾圓邊，花瓣部
份則作出弧狀後，以白膠黏於
邊緣貼於底紙上。

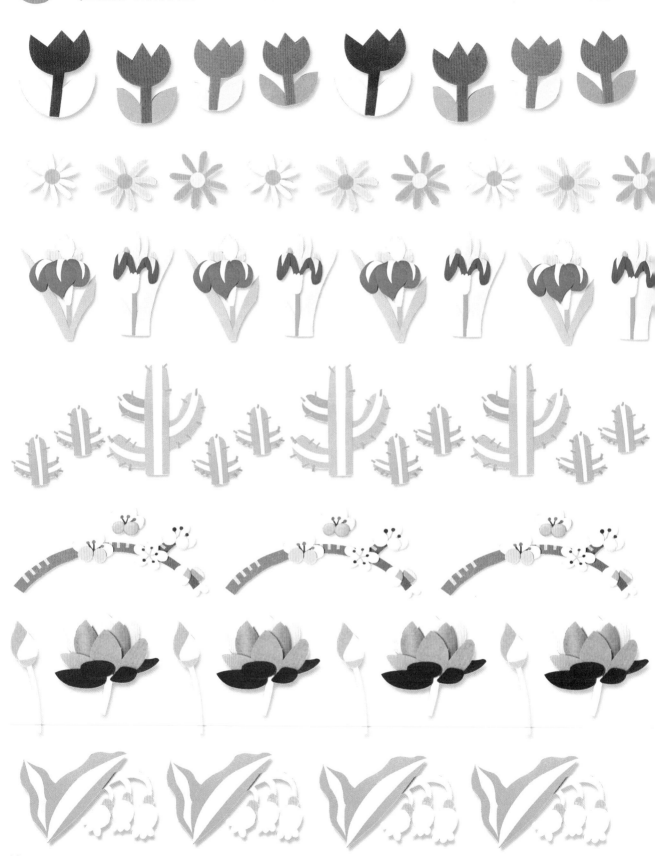

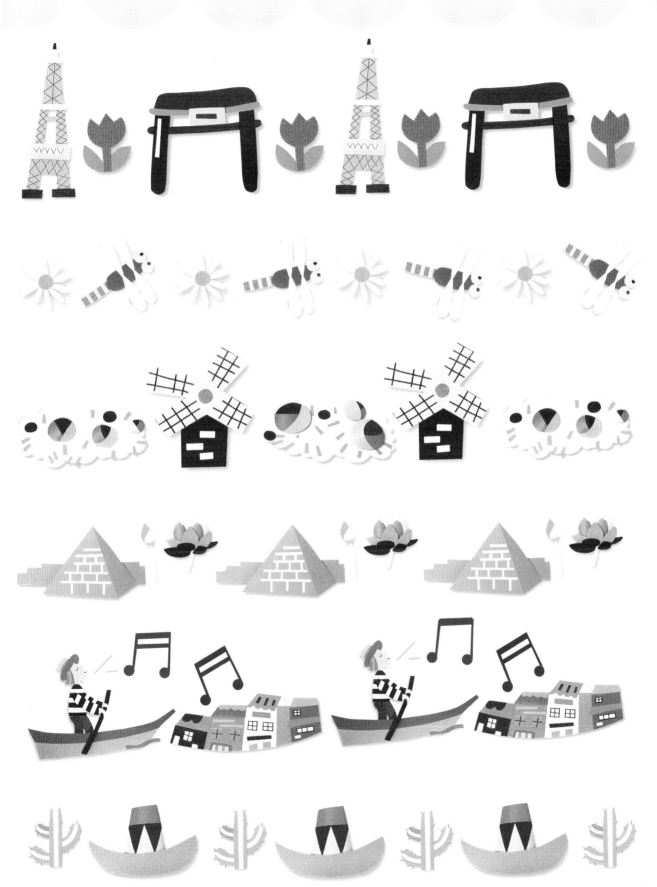

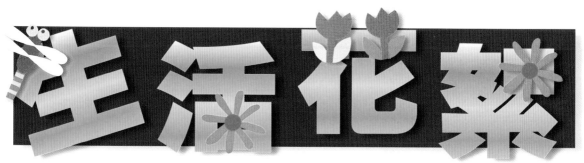

生活花絮

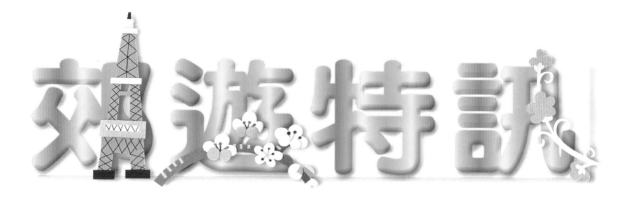

花遊特訊

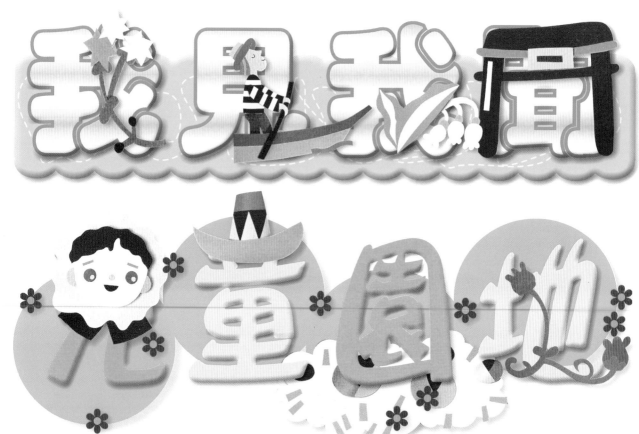

我見我聞

花童園地

■社團招生■

請至仁愛樓社團教室
領取簡章
指導老師/林藤茂老師

園藝社

此幅作品以四篇情境為主題分別為颱、雨、晴、雪，述說地球上的天氣變化，適用於自然教室裡，可讓學生深切感受；亦

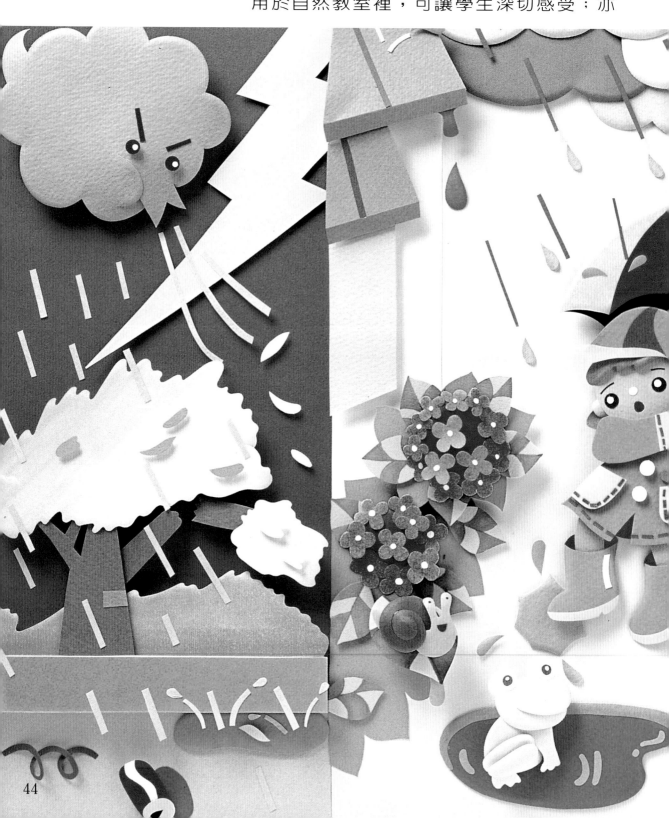

可分割成4種長條形佈置，內容較複雜，
老師可與學生一起完成。

線稿
參考P59

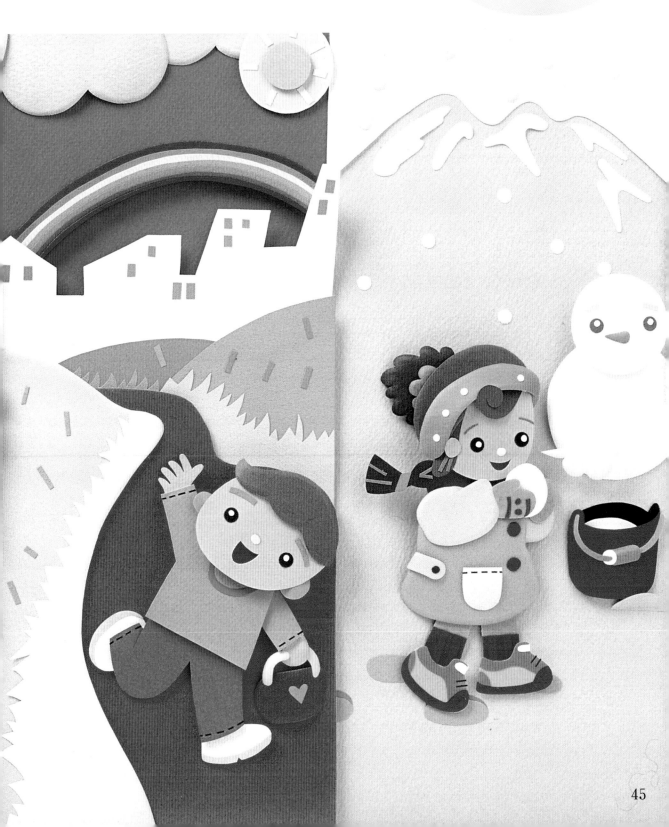

 製作重點示範

1　雲吹鼓鼓的作法是在邊緣滾圓邊，臉頰上割出一道線，亦以滾圓邊的方式製作。

2　樹的作法和雲相同。

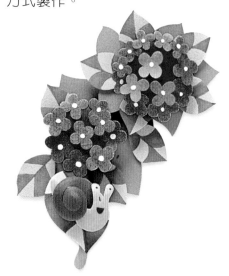

3　葉子一摺出多層的色紙於第一層割出葉形並剪下。

4　以麥克筆畫出葉脈和葉子造型。

5　蝸牛的殼以旋渦狀作法表現，並滾出圓邊較顯得立體。

■ 青蛙做法

■ 繡球花做法

1 青蛙頭部的嘴部以泡棉墊出高低來表現造型。

1 繡球花的花瓣作法同P.46步驟3葉形。

2 青蛙腿部則以珍珠板來墊高,2部份皆做出彎弧造型。

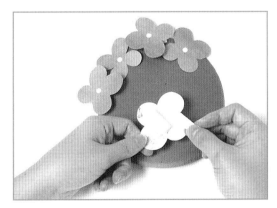

2 將剪下的花形一一貼上圓形深紫色紙上,可部份貼泡棉膠,高低的感覺顯得更立體。

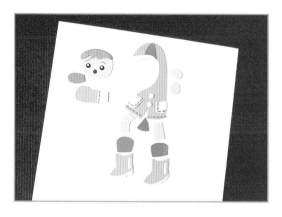

6　人物的分解。先於佈置板上貼好底好底色。

7　雨鞋邊邊以圓棒稍作弧狀。

8　腳與雨鞋組合。

9　彩虹的作法－先剪出紫色，再向後貼上靛、藍，多出的部份先剪掉且色彩之間留出相同距離，再往後貼上綠色以此類推。

10　小山丘組合。

11　在組合的山丘上黏上小徑。

■ 女孩做法

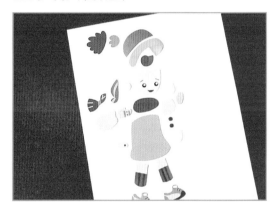

1　人物分解。

■ 男孩做法

1　人物分解。

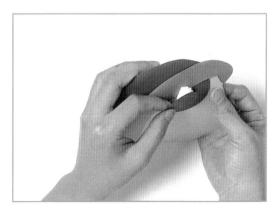

2　頭部與帽子先以泡棉膠來黏貼，頭髮再插入帽與頭之間，並黏泡棉膠於帽子上。

以風和雨構成的作品,並加上擬人化的太陽與月亮,形成一幅"看圖說故事"兼具想像的佈置,製作簡單易完成。

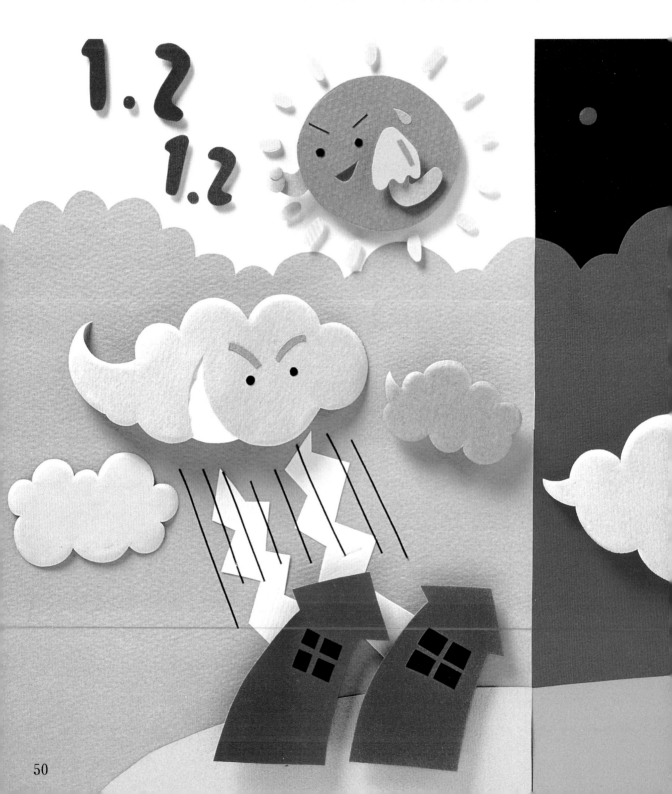

線稿
參考P58

製作重點示範

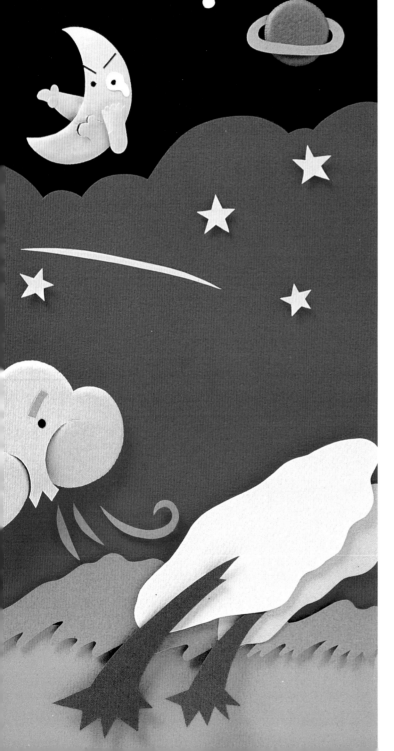

1 在佈置板分為二部份製作。

2 雲朵以滾圓邊表現。

3 泫染的色紙可用於表現樹木、花叢。

51

此屬於想像和創意的結合，可將其增加標語－"明日的未來世界，有無限的可能"！！具希望與動力的視覺效果，做成海報或長廊佈置，可使校園內充滿生命力的強烈感受。

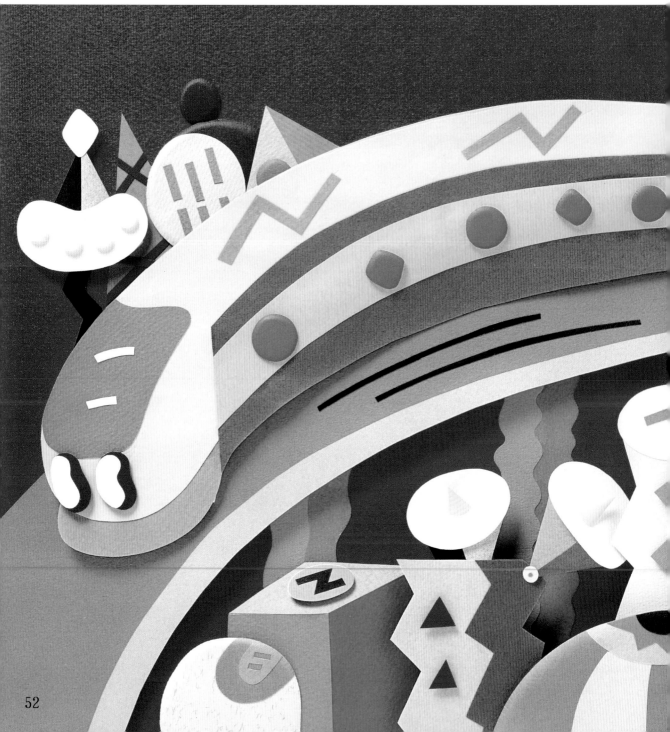

線稿
參考P58

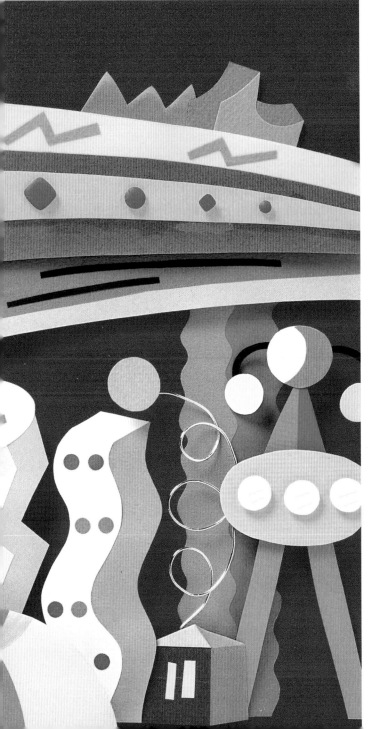

製作重點示範

1　圓頂外先黏好色塊，翻至背面滾壓圓邊製作出圓體感。

2　先折一立體的三角體，再黏上橢圓色紙。

3　在接合處剪出一　20～30°　的缺角，上面與右面如此可接合呈現出半立體感的柱形。

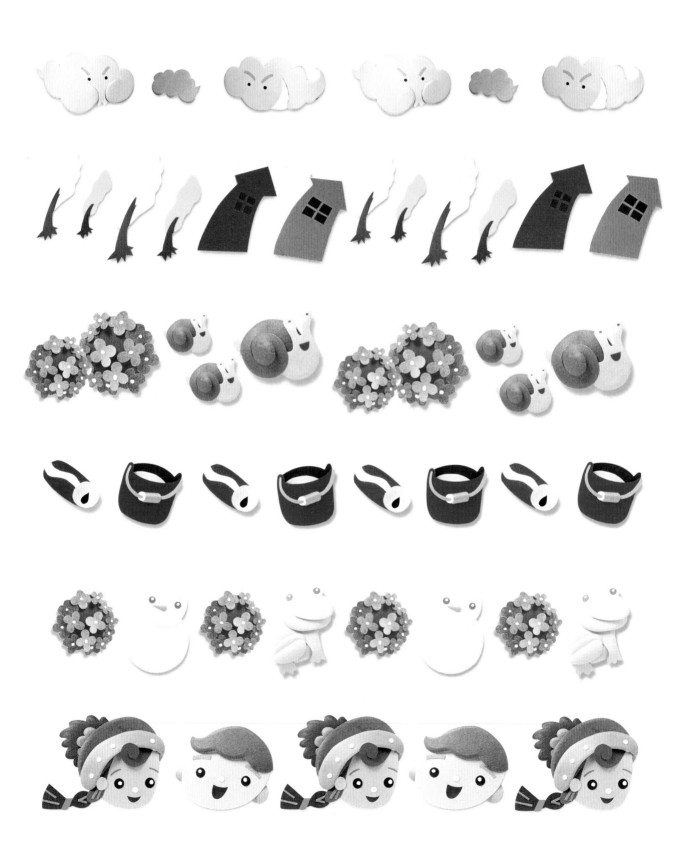

應用實例 – 標語設計

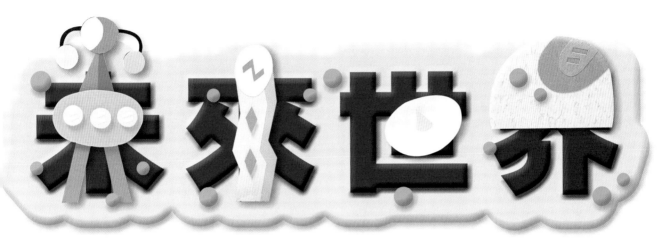

未來世界

應用實例 – 公佈欄

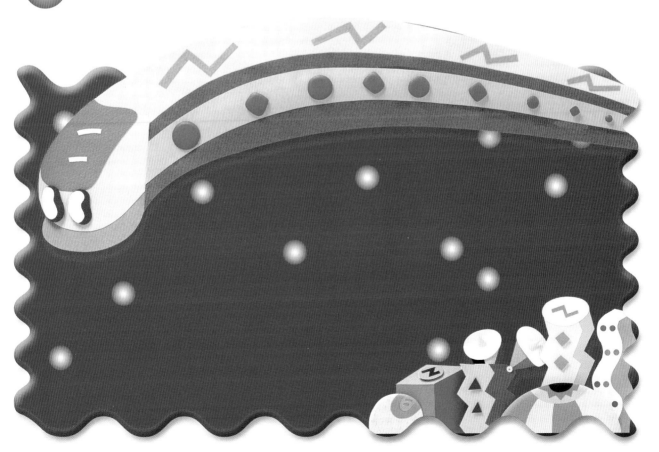

Garden 花園

氣候

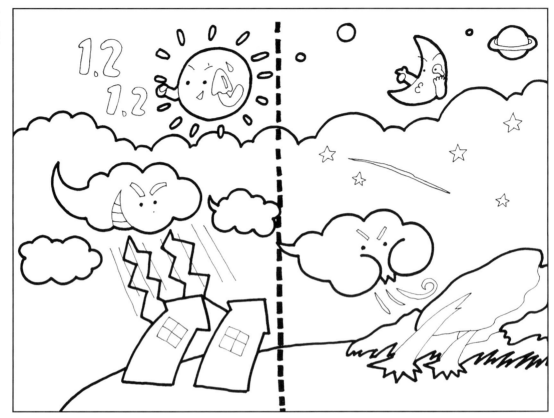

未來世界

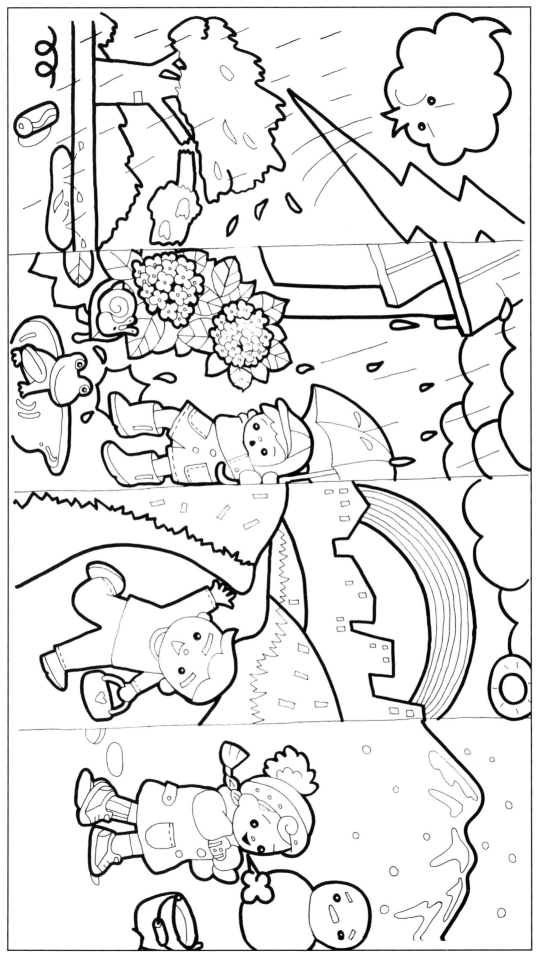

郵撥: 0510716-5　　陳偉賢　　地址:北縣中和市中和路322號8F之1
TEL: 29207133・29278446　　FAX: 29290713

一. 美術設計類

代碼	書名	定價
00001-01	新插畫百科(上)	400
00001-02	新插畫百科(下)	400
00001-04	世界名家包裝設計(大8開)	600
00001-06	世界名家插畫專輯(大8開)	600
00001-09	世界名家兒童插畫(大8開)	650
00001-05	藝術.設計的平面構成	380
00001-10	商業美術設計(平面應用篇)	450
00001-07	包裝結構設計	400
00001-11	廣告視覺媒體設計	400
00001-15	應用美術.設計	400
00001-16	插畫藝術設計	400
00001-18	基礎造型	400
00001-21	商業電腦繪圖設計	500
00001-22	商標造型創作	380
00001-23	插畫彙編(事物篇)	380
00001-24	插畫彙編(交通工具篇)	380
00001-25	插畫彙編(人物篇)	380
00001-28	版面設計基本原理	480
00001-29	D.T.P(桌面排版)設計入門	480
X0001	印刷設計圖案(人物篇)	380
X0002	印刷設計圖案(動物篇)	380
X0003	圖案設計(花木篇)	350
X0015	裝飾花邊圖案集成	450
X0016	實用聖誕圖案集成	380

二. POP 設計

代碼	書名	定價
00002-03	精緻手繪POP字體3	400
00002-04	精緻手繪POP海報4	400
00002-05	精緻手繪POP展示5	400
00002-06	精緻手繪POP應用6	400
00002-08	精緻手繪POP字體8	400
00002-09	精緻手繪POP插圖9	400
00002-10	精緻手繪POP畫典10	400
00002-11	精緻手繪POP個性字11	400
00002-12	精緻手繪POP校園篇12	400
00002-13	POP廣告 1.理論&實務篇	400
00002-14	POP廣告 2.麥克筆字體篇	400
00002-15	POP廣告 3.手繪創意字篇	400
00002-18	POP廣告 4.手繪POP製作	400

00002-22	POP廣告 5.店頭海報設計	450
00002-21	POP廣告 6.手繪POP字體	400
00002-26	POP廣告 7.手繪海報設計	450
00002-27	POP廣告 8.手繪軟筆字體	400
00002-16	手繪POP的理論與實務	400
00002-17	POP字體篇-POP正體自學1	450
00002-19	POP字體篇-POP個性自學2	450
00002-20	POP字體篇-POP變體字3	450
00002-24	POP字體篇-POP變體字4	450
00002-31	POP字體篇-POP創意自學5	450
00002-23	海報設計 1. POP秘笈-學習	500
00002-25	海報設計 2. POP秘笈-綜合	450
00002-28	海報設計 3.手繪海報	450
00002-29	海報設計 4.精緻海報	500
00002-30	海報設計 5.店頭海報	500
00002-32	海報設計 6.創意海報	450
00002-34	POP高手1-POP字體(變體字)	400
00002-33	POP高手2-POP商業廣告	400
00002-35	POP高手3-POP廣告實例	400
00002-36	POP高手4-POP實務	400
00002-39	POP高手5-POP插畫	400
00002-37	POP高手6-POP視覺海報	400
00002-38	POP高手7-POP校園海報	400

三.室內設計透視圖

代碼	書名	定價
00003-01	藍白相間裝飾法	450
00003-03	名家室內設計作品專集(8開)	600
00002-05	室內設計製圖實務與圖例	650
00003-05	室內設計製圖	650
00003-06	室內設計基本製圖	350
00003-07	美國最新室內透視圖表現1	500
00003-08	展覽空間規劃	650
00003-09	店面設計入門	550
00003-10	流行店面設計	450
00003-11	流行餐飲店設計	480
00003-12	居住空間的立體表現	500
00003-13	精緻室內設計	800
00003-14	室內設計製圖實務	450
00003-15	商店透視-麥克筆技法	500
00003-16	室內外空間透視表現法	480
00003-18	室內設計配色手冊	350

00003-21	休閒俱樂部.酒吧與舞台	1,200
00003-22	室內空間設計	500
00003-23	櫥窗設計與空間處理(平)	450
00003-24	博物館&休閒公園展示設計	800
00003-25	個性化室內設計精華	500
00003-26	室內設計&空間運用	1,000
00003-27	萬國博覽會&展示會	1,200
00003-33	居家照明設計	950
00003-34	商業照明-創造活潑生動的	1,200
00003-29	商業空間-辦公室.空間.傢俱	650
00003-30	商業空間-酒吧.旅館及餐廳	650
00003-31	商業空間-商店.巨型百貨公司	650
00003-35	商業空間-辦公傢俱	700
00003-36	商業空間-精品店	700
00003-37	商業空間-餐廳	700
00003-38	商業空間-店面櫥窗	700
00003-39	室內透視繪製實務	600

四.圖學

代碼	書名	定價
00004-01	綜合圖學	250
00004-02	製圖與識圖	280
00004-04	基本透視實務技法	400
00004-05	世界名家透視圖全集(大8開)	600

五.色彩配色

代碼	書名	定價
00005-01	色彩計畫(北星)	350
00005-02	色彩心理學-初學者指南	400
00005-03	色彩與配色(普級版)	300
00005-05	配色事典(1)集	330
00005-05	配色事典(2)集	330
00005-07	色彩計畫實用色票集+129a	480

六. SP 行銷.企業識別設計

代碼	書名	定價
00006-01	企業識別設計(北星)	450
B0209	企業識別系統	400
00006-02	商業名片(1)-(北星)	450
00006-03	商業名片(2)-創意設計	450
00006-05	商業名片(3)-創意設計	450
00006-06	最佳商業手冊設計	600
A0198	日本企業識別設計(1)	400
A0199	日本企業識別設計(2)	400

七.造園景觀

代碼	書名	定價
00007-01	造園景觀設計	1,200
00007-02	現代都市街道景觀設計	1,200
00007-03	都市水景設計之要素與概	1,200
00007-05	最新歐洲建築外觀	1,500
00007-06	觀光旅館設計	800
00007-07	景觀設計實務	850

八. 繪畫技法

代碼	書名	定價
00008-01	基礎石膏素描	400
00008-02	石膏素描技法專集(大8開)	450
00008-03	繪畫思想與造形理論	350
00008-04	魏斯水彩畫專集	650
00008-05	水彩靜物圖解	400
00008-06	油彩畫技法1	450
00008-07	人物靜物的畫法	450
00008-08	風景表現技法 3	450
00008-09	石膏素描技法4	450
00008-10	水彩.粉彩表現技法5	450
00008-11	描繪技法6	350
00008-12	粉彩表現技法7	400
00008-13	繪畫表現技法8	500
00008-14	色鉛筆描繪技法9	400
00008-15	油畫配色精要10	400
00008-16	鉛筆技法11	350
00008-17	基礎油畫12	450
00008-18	世界名家水彩(1)(大8開)	650
00008-20	世界水彩畫家專集(3)(大8開)	650
00008-22	世界名家水彩專集(5)(大8開)	650
00008-23	壓克力畫技法	400
00008-24	不透明水彩技法	400
00008-25	新素描技法解說	350
00008-26	畫鳥.話鳥	450
00008-27	噴畫技法	600
00008-29	人體結構與藝術構成	1,300
00008-30	藝用解剖學(平裝)	350
00008-65	中國畫技法(CD/ROM)	500
00008-32	千嬌百態	450
00008-33	世界名家油畫專集(大8開)	650
00008-34	插畫技法	450

代碼	書名	定價
00008-37	粉彩畫技法	450
00008-38	實用繪畫範本	450
00008-39	油畫基礎畫法	450
00008-40	用粉彩來捕捉個性	550
00008-41	水彩拼貼技法大全	650
00008-42	人體之美實體素描技法	400
00008-44	噴畫的世界	500
00008-45	水彩技法圖解	450
00008-46	技法1-鉛筆畫技法	350
00008-47	技法2-粉彩筆畫技法	450
00008-48	技法3-沾水筆.彩色墨水技法	450
00008-49	技法4-野生植物畫法	400
00008-50	技法5-油畫質感	450
00008-57	技法6-陶藝教室	400
00008-59	技法7-陶藝彩繪的裝飾技巧	450
00008-51	如何引導觀畫者的視線	450
00008-52	人體素描-裸女繪畫的姿勢	400
00008-53	大師的油畫祕訣	750
00008-54	創造性的人物速寫技法	600
00008-55	壓克力膠彩全技法	450
00008-56	畫彩百科	500
00008-58	繪畫技法與構成	450
00008-60	繪畫藝術	450
00008-61	新麥克筆的世界	660
00008-62	美少女生活插畫集	450
00008-63	軍事插畫集	500
00008-64	技法6-品味陶藝專門技法	400
00008-66	精細素描	300
00008-67	手槍與軍事	350

九. 廣告設計.企劃

代碼	書名	定價
00009-02	CI與展示	400
00009-03	企業識別設計與製作	400
00009-04	商標與CI	400
00009-05	實用廣告學	300
00009-11	1-美工設計完稿技法	300
00009-12	2-商業廣告印刷設計	450
00009-13	3-包裝設計典線面	450
00001-14	4-展示設計(北星)	450
00009-15	5-包裝設計	450
00009-14	CI視覺設計(文字媒體應用)	450

代碼	書名	定價
00009-16	被遺忘的心形象	150
00009-18	綜藝形象100序	150
00006-04	名家創意系列1-識別設計	1,200
00009-20	名家創意系列2-包裝設計	800
00009-21	名家創意系列3-海報設計	800
00009-22	創意設計-啟發創意的平面	850
Z0905	CI視覺設計(信封名片設計)	350
Z0906	CI視覺設計(DM廣告型1)	350
Z0907	CI視覺設計(包裝點線面1)	350
Z0909	CI視覺設計(企業名片吊卡)	350
Z0910	CI視覺設計(月曆PR設計)	350

十.建築房地產

代碼	書名	定價
00010-01	日本建築及空間設計	1,350
00010-02	建築環境透視圖-運用技巧	650
00010-04	建築模型	550
00010-10	不動產估價師實用法規	450
00010-11	經營實點-旅館聖經	250
00010-12	不動產經紀人考試法規	590
00010-13	房地41-民法概要	450
00010-14	房地47-不動產經濟法規精要	280
00010-06	美國房地產買賣投資	220
00010-29	實戰3-土地開發實務	360
00010-27	實戰4-不動產估價實務	330
00010-28	實戰5-產品定位實務	330
00010-37	實戰6-建築規劃實務	390
00010-30	實戰7-土地制度分析實務	300
00010-59	實戰8-房地產行銷實務	450
00010-03	實戰9-建築工程管理實務	390
00010-07	實戰10-土地開發實務	400
00010-08	實戰11-財務稅務規劃實務 (上)	380
00010-09	實戰12-財務稅務規劃實務 (下)	400
00010-20	寫實建築表現技法	600
00010-39	科技產物環境規劃與區域	300
00010-41	建築物噪音與振動	600
00010-42	建築資料文獻目錄	450
00010-46	建築圖解-接待中心.樣品屋	350
00010-54	房地產市場景氣發展	480
00010-63	當代建築師	350
00010-64	中美洲-樂園貝里斯	350

十一. 工藝		
代碼	書名	定價
00011-02	籐編工藝	240
00011-04	皮雕藝術技法	400
00011-05	紙的創意世界-紙藝設計	600
00011-07	陶藝娃娃	280
00011-08	木彫技法	300
00011-09	陶藝初階	450
00011-10	小石頭的創意世界(平裝)	380
00011-11	紙黏土1-黏土的遊藝世界	350
00011-16	紙黏土2-黏土的環保世界	350
00011-13	紙雕創作-餐飲篇	450
00011-14	紙雕嘉年華	450
00011-15	紙黏土白皮書	450
00011-17	軟陶風情畫	480
00011-19	談紙神工	450
00011-18	創意生活DIY(1)美勞篇	450
00011-20	創意生活DIY(2)工藝篇	450
00011-21	創意生活DIY(3)風格篇	450
00011-22	創意生活DIY(4)綜合媒材	450
00011-22	創意生活DIY(5)札貨篇	450
00011-23	創意生活DIY(6)巧飾篇	450
00011-26	DIY物語(1)織布風雲	400
00011-27	DIY物語(2)鐵的代誌	400
00011-28	DIY物語(3)紙黏土小品	400
00011-29	DIY物語(4)重慶深林	400
00011-30	DIY物語(5)環保超人	400
00011-31	DIY物語(6)機械主義	400
00011-32	紙藝創作1-紙塑娃娃(特價)	299
00011-33	紙藝創作2-簡易紙塑	375
00011-35	巧手DIY1紙黏土生活陶器	280
00011-36	巧手DIY2紙黏土裝飾小品	280
00011-37	巧手DIY3紙黏土裝飾小品2	280
00011-38	巧手DIY4簡易的拼布小品	280
00011-39	巧手DIY5藝術麵包花入門	280
00011-40	巧手DIY6紙黏土工藝(1)	280
00011-41	巧手DIY7紙黏土工藝(2)	280
00011-42	巧手DIY8紙黏土娃娃(3)	280
00011-43	巧手DIY9紙黏土娃娃(4)	280
00011-44	巧手DIY10-紙黏土小飾物(1)	280
00011-45	巧手DIY11-紙黏土小飾物(2)	280

00011-51	卡片DIY1-3D立體卡片1	450
00011-52	卡片DIY2-3D立體卡片2	450
00011-53	完全DIY手冊1-生活啟室	450
00011-54	完全DIY手冊2-LIFE生活館	280
00011-55	完全DIY手冊3-綠野仙蹤	450
00011-56	完全DIY手冊4-新食器時代	450
00011-60	個性針織DIY	450
00011-61	織布生活DIY	450
00011-62	彩繪藝術DIY	450
00011-63	花藝禮品DIY	450
00011-64	節慶DIY系列1.聖誕饗宴-1	400
00011-65	節慶DIY系列2.聖誕饗宴-2	400
00011-66	節慶DIY系列3.節慶嘉年華	400
00011-67	節慶DIY系列4.節慶道具	400
00011-68	節慶DIY系列5.節慶卡麥拉	400
00011-69	節慶DIY系列6.節慶禮物包	400
00011-70	節慶DIY系列7.節慶佈置	400
00011-75	休閒手工藝系列1-鉤針玩偶	360
00011-81	休閒手工藝系列2-銀編首飾	360
00011-76	親子同樂1-童玩勞作(特價)	280
00011-77	親子同樂2-紙藝勞作(特價)	280
00011-78	親子同樂3-玩偶勞作(特價)	280
00011-79	親子同樂5-自然科學勞作(特價)	280
00011-80	親子同樂4-環保勞作(特價)	280

十二. 幼教		
代碼	書名	定價
00012-01	創意的美術教室	450
00012-02	最新兒童繪畫指導	400
00012-04	教室環境設計	350
00012-05	教具製作與應用	350
00012-06	教室環境設計-人物篇	360
00012-07	教室環境設計-動物篇	360
00012-08	教室環境設計-童話圖案篇	360
00012-09	教室環境設計-創意篇	360
00012-10	教室環境設計-植物篇	360
00012-11	教室環境設計-萬象篇	360

十三. 攝影		
代碼	書名	定價
00013-01	世界名家攝影專集(1)-大8開	400
00013-02	繪之影	420
00013-03	世界自然花卉	400

新形象出版圖書目錄

郵撥：0510716-5　　陳偉賢　　地址：北縣中和市中和路322號8F之1
TEL：29207133・29278446　　FAX：29290713

十四. 字體設計

代碼	書名	定價
00014-01	英文.數字造形設計	800
00014-02	中國文字造形設計	250
00014-05	新中國書法	700

十五. 服裝.髮型設計

代碼	書名	定價
00015-01	服裝打版講座	350
00015-05	衣服的畫法-便服篇	400
00015-07	基礎服裝畫(北星)	350
00015-10	美容美髮1-美容美髮與色彩	420
00015-11	美容美髮2-蕭本龍e媚彩妝	450
00015-08	T-SHIRT (噴畫過程及指導)	600
00015-09	流行服裝與配色	400
00015-02	蕭本龍服裝畫(2)-大8開	500
00015-03	蕭本龍服裝畫(3)-大8開	500
00015-04	世界傑出服裝畫家作品4	400

十六. 中國美術.中國藝術

代碼	書名	定價
00016-02	沒落的行業-木刻專集	400
00016-03	大陸美術學院素描選	350
00016-05	陳永浩彩墨畫集	650

十七. 電腦設計

代碼	書名	定價
00017-01	MAC影像處理軟件大檢閱	350
00017-02	電腦設計-影像合成攝影處	400
00017-03	電腦數碼成像製作	350
00017-04	美少女CG網站	420
00017-05	神奇美少女CG世界	450
00017-06	美少女電腦繪圖技巧實力提升	600

十八. 西洋美術.藝術欣賞

代碼	書名	定價
00004-06	西洋美術史	300
00004-07	名畫的藝術思想	400
00004-08	RENOIR雷諾瓦-彼得.菲斯	350

教室佈置系列 **7**

自然萬象佈置【Part.2】

出 版 者：新形象出版事業有限公司
負 責 人：陳偉賢
地 　 址：台北縣中和市中和路322號8F之1
電 　 話：29207133・29278446
F A X：29290713
編 著 者：新形象
總 策 劃：陳偉賢
執行企劃：黃筱晴
美術設計：黃筱晴
電腦美編：洪麒偉、黃筱晴
封面設計：洪麒偉、黃筱晴
總 代 理：北星圖書事業股份有限公司
地 　 址：台北縣永和市中正路462號5F
門 　 市：北星圖書事業股份有限公司
地 　 址：永和市中正路498號
電 　 話：29229000
F A X：29229041
網 　 址：www.nsbooks.com.tw
郵 　 撥：0544500-7北星圖書帳戶
印 刷 所：利林印刷股份有限公司
製 版 所：興旺彩色印刷製版有限公司

行政院新聞局出版事業登記證／局版台業字第3928號
經濟部公司執照／76建三辛字第214743號
■本書如有裝訂錯誤破損缺頁請寄回退換
西元2002年11月　第一版第一刷

國家圖書館出版品預行編目資料

自然萬象佈置 ／ 新形象編著. — 第一版. —
　台北縣中和市 ： 新形象，2002〔民91〕
　冊；　　公分. —（教室佈置系列7）

ISBN 957-2035-42-8（第2冊：平裝）

1. 美術工藝　　2. 壁報－設計

964　　　　　　　　　　　　　91019078